# PLEASE SIGN OUR GUEST BOOK

ISBN: 9781912641062

# Welcome To Our Home

---------------------------------------------------

## Address

---------------------------------------------------

## Please Tag Us In Your Snaps

LIFE IS LIKE THE

OCEAN.

IT CAN BE CALM OR STILL,

AND ROUGH AND RIGID,

BUT IN THE END, IT IS ALWAYS

BEAUTIFUL.

# Date, Name, Address & Comments

...........................................................................................

...........................................................................................

...........................................................................................

...........................................................................................

...........................................................................................

...........................................................................................

...........................................................................................

...........................................................................................

...........................................................................................

...........................................................................................

# Date, Name, Address & Comments

......................................................................................

......................................................................................

......................................................................................

......................................................................................

......................................................................................

......................................................................................

......................................................................................

......................................................................................

......................................................................................

......................................................................................

# Date, Name, Address & Comments

........................................................................

........................................................................

........................................................................

........................................................................

........................................................................

........................................................................

........................................................................

........................................................................

........................................................................

........................................................................

# Date, Name, Address & Comments

........................................................................................

........................................................................................

........................................................................................

........................................................................................

........................................................................................

........................................................................................

........................................................................................

........................................................................................

........................................................................................

........................................................................................

# Date, Name, Address & Comments

........................................................................

........................................................................

........................................................................

........................................................................

........................................................................

........................................................................

........................................................................

........................................................................

........................................................................

........................................................................

# Date, Name, Address
# & Comments

........................................................................................

........................................................................................

........................................................................................

........................................................................................

........................................................................................

........................................................................................

........................................................................................

........................................................................................

........................................................................................

........................................................................................

# Date, Name, Address & Comments

........................................................................

........................................................................

........................................................................

........................................................................

........................................................................

........................................................................

........................................................................

........................................................................

........................................................................

........................................................................

# Date, Name, Address & Comments

........................................................................

........................................................................

........................................................................

........................................................................

........................................................................

........................................................................

........................................................................

........................................................................

........................................................................

........................................................................

# Date, Name, Address & Comments

........................................................................

........................................................................

........................................................................

........................................................................

........................................................................

........................................................................

........................................................................

........................................................................

........................................................................

........................................................................

# Date, Name, Address & Comments

.......................................................................

.......................................................................

.......................................................................

.......................................................................

.......................................................................

.......................................................................

.......................................................................

.......................................................................

.......................................................................

# Date, Name, Address & Comments

.................................................................................

.................................................................................

.................................................................................

.................................................................................

.................................................................................

.................................................................................

.................................................................................

.................................................................................

.................................................................................

.................................................................................

# Date, Name, Address & Comments

........................................................

........................................................

........................................................

........................................................

........................................................

........................................................

........................................................

........................................................

........................................................

........................................................

# Date, Name, Address & Comments

...........................................................................

...........................................................................

...........................................................................

...........................................................................

...........................................................................

...........................................................................

...........................................................................

...........................................................................

...........................................................................

...........................................................................

# Date, Name, Address & Comments

..............................................................................

..............................................................................

..............................................................................

..............................................................................

..............................................................................

..............................................................................

..............................................................................

..............................................................................

..............................................................................

# Date, Name, Address & Comments

........................................................................................

........................................................................................

........................................................................................

........................................................................................

........................................................................................

........................................................................................

........................................................................................

........................................................................................

........................................................................................

........................................................................................

# Date, Name, Address & Comments

........................................................................................

........................................................................................

........................................................................................

........................................................................................

........................................................................................

........................................................................................

........................................................................................

........................................................................................

........................................................................................

# Date, Name, Address & Comments

.................................................................................

.................................................................................

.................................................................................

.................................................................................

.................................................................................

.................................................................................

.................................................................................

.................................................................................

.................................................................................

.................................................................................

# Date, Name, Address & Comments

........................................................................................

........................................................................................

........................................................................................

........................................................................................

........................................................................................

........................................................................................

........................................................................................

........................................................................................

........................................................................................

........................................................................................

# Date, Name, Address & Comments

.......................................................

.......................................................

.......................................................

.......................................................

.......................................................

.......................................................

.......................................................

.......................................................

.......................................................

.......................................................

# Date, Name, Address & Comments

.................................................................................

.................................................................................

.................................................................................

.................................................................................

.................................................................................

.................................................................................

.................................................................................

.................................................................................

.................................................................................

.................................................................................

# Date, Name, Address & Comments

..............................................................................

..............................................................................

..............................................................................

..............................................................................

..............................................................................

..............................................................................

..............................................................................

..............................................................................

..............................................................................

..............................................................................

# Date, Name, Address & Comments

.......................................................................................

.......................................................................................

.......................................................................................

.......................................................................................

.......................................................................................

.......................................................................................

.......................................................................................

.......................................................................................

.......................................................................................

.......................................................................................

# Date, Name, Address & Comments

........................................................................

........................................................................

........................................................................

........................................................................

........................................................................

........................................................................

........................................................................

........................................................................

........................................................................

........................................................................

# Date, Name, Address & Comments

........................................................................................

........................................................................................

........................................................................................

........................................................................................

........................................................................................

........................................................................................

........................................................................................

........................................................................................

........................................................................................

........................................................................................

# Date, Name, Address & Comments

...................................................................

...................................................................

...................................................................

...................................................................

...................................................................

...................................................................

...................................................................

...................................................................

...................................................................

...................................................................

# Date, Name, Address & Comments

........................................................................................................

........................................................................................................

........................................................................................................

........................................................................................................

........................................................................................................

........................................................................................................

........................................................................................................

........................................................................................................

........................................................................................................

........................................................................................................

# Date, Name, Address & Comments

....................................................................................................

....................................................................................................

....................................................................................................

....................................................................................................

....................................................................................................

....................................................................................................

....................................................................................................

....................................................................................................

....................................................................................................

....................................................................................................

# Date, Name, Address & Comments

.............................................................................................

.............................................................................................

.............................................................................................

.............................................................................................

.............................................................................................

.............................................................................................

.............................................................................................

.............................................................................................

.............................................................................................

.............................................................................................

# Date, Name, Address & Comments

....................................................................................

....................................................................................

....................................................................................

....................................................................................

....................................................................................

....................................................................................

....................................................................................

....................................................................................

....................................................................................

....................................................................................

# Date, Name, Address & Comments

........................................................

........................................................

........................................................

........................................................

........................................................

........................................................

........................................................

........................................................

........................................................

........................................................

# Date, Name, Address & Comments

..............................................................................

..............................................................................

..............................................................................

..............................................................................

..............................................................................

..............................................................................

..............................................................................

..............................................................................

..............................................................................

..............................................................................

# Date, Name, Address & Comments

........................................................................................

........................................................................................

........................................................................................

........................................................................................

........................................................................................

........................................................................................

........................................................................................

........................................................................................

........................................................................................

........................................................................................

# Date, Name, Address & Comments

........................................................................

........................................................................

........................................................................

........................................................................

........................................................................

........................................................................

........................................................................

........................................................................

........................................................................

........................................................................

# Date, Name, Address & Comments

........................................................................................................

........................................................................................................

........................................................................................................

........................................................................................................

........................................................................................................

........................................................................................................

........................................................................................................

........................................................................................................

........................................................................................................

........................................................................................................

# Date, Name, Address & Comments

..........................................................................................

..........................................................................................

..........................................................................................

..........................................................................................

..........................................................................................

..........................................................................................

..........................................................................................

..........................................................................................

..........................................................................................

..........................................................................................

# Date, Name, Address & Comments

......................................................................................................

......................................................................................................

......................................................................................................

......................................................................................................

......................................................................................................

......................................................................................................

......................................................................................................

......................................................................................................

......................................................................................................

......................................................................................................

# Date, Name, Address & Comments

......................................................................................

......................................................................................

......................................................................................

......................................................................................

......................................................................................

......................................................................................

......................................................................................

......................................................................................

......................................................................................

# Date, Name, Address & Comments

..............................................................................................

..............................................................................................

..............................................................................................

..............................................................................................

..............................................................................................

..............................................................................................

..............................................................................................

..............................................................................................

..............................................................................................

..............................................................................................

# Date, Name, Address & Comments

........................................................................

........................................................................

........................................................................

........................................................................

........................................................................

........................................................................

........................................................................

........................................................................

........................................................................

........................................................................

# Date, Name, Address & Comments

..................................................................

..................................................................

..................................................................

..................................................................

..................................................................

..................................................................

..................................................................

..................................................................

..................................................................

# Date, Name, Address & Comments

......................................................................

......................................................................

......................................................................

......................................................................

......................................................................

......................................................................

......................................................................

......................................................................

......................................................................

......................................................................

# Date, Name, Address & Comments

.................................................................................................

.................................................................................................

.................................................................................................

.................................................................................................

.................................................................................................

.................................................................................................

.................................................................................................

.................................................................................................

.................................................................................................

.................................................................................................

# Date, Name, Address & Comments

........................................................................

........................................................................

........................................................................

........................................................................

........................................................................

........................................................................

........................................................................

........................................................................

........................................................................

........................................................................

# Date, Name, Address & Comments

........................................................................................

........................................................................................

........................................................................................

........................................................................................

........................................................................................

........................................................................................

........................................................................................

........................................................................................

........................................................................................

........................................................................................

# Date, Name, Address & Comments

..............................................................................................

..............................................................................................

..............................................................................................

..............................................................................................

..............................................................................................

..............................................................................................

..............................................................................................

..............................................................................................

..............................................................................................

..............................................................................................

# Date, Name, Address & Comments

........................................................................................

........................................................................................

........................................................................................

........................................................................................

........................................................................................

........................................................................................

........................................................................................

........................................................................................

........................................................................................

........................................................................................

# Date, Name, Address & Comments

.................................................................................

.................................................................................

.................................................................................

.................................................................................

.................................................................................

.................................................................................

.................................................................................

.................................................................................

.................................................................................

.................................................................................

# Date, Name, Address & Comments

........................................................................

........................................................................

........................................................................

........................................................................

........................................................................

........................................................................

........................................................................

........................................................................

........................................................................

........................................................................

# Date, Name, Address & Comments

.............................................................................

.............................................................................

.............................................................................

.............................................................................

.............................................................................

.............................................................................

.............................................................................

.............................................................................

.............................................................................

.............................................................................

# Date, Name, Address & Comments

........................................................................

........................................................................

........................................................................

........................................................................

........................................................................

........................................................................

........................................................................

........................................................................

........................................................................

........................................................................

# Date, Name, Address & Comments

..............................................................

..............................................................

..............................................................

..............................................................

..............................................................

..............................................................

..............................................................

..............................................................

..............................................................

..............................................................

# Date, Name, Address & Comments

........................................................................

........................................................................

........................................................................

........................................................................

........................................................................

........................................................................

........................................................................

........................................................................

........................................................................

........................................................................

# Date, Name, Address & Comments

.......................................................................................

.......................................................................................

.......................................................................................

.......................................................................................

.......................................................................................

.......................................................................................

.......................................................................................

.......................................................................................

.......................................................................................

.......................................................................................

# Date, Name, Address & Comments

......................................................................................

......................................................................................

......................................................................................

......................................................................................

......................................................................................

......................................................................................

......................................................................................

......................................................................................

......................................................................................

......................................................................................

# Date, Name, Address & Comments

.................................................................................

.................................................................................

.................................................................................

.................................................................................

.................................................................................

.................................................................................

.................................................................................

.................................................................................

.................................................................................

.................................................................................

# Date, Name, Address & Comments

.......................................................................................................

.......................................................................................................

.......................................................................................................

.......................................................................................................

.......................................................................................................

.......................................................................................................

.......................................................................................................

.......................................................................................................

.......................................................................................................

.......................................................................................................

# Date, Name, Address & Comments

........................................................................................

........................................................................................

........................................................................................

........................................................................................

........................................................................................

........................................................................................

........................................................................................

........................................................................................

........................................................................................

........................................................................................

# Date, Name, Address & Comments

.......................................................................

.......................................................................

.......................................................................

.......................................................................

.......................................................................

.......................................................................

.......................................................................

.......................................................................

.......................................................................

.......................................................................

# Date, Name, Address & Comments

# Date, Name, Address & Comments

........................................................................

........................................................................

........................................................................

........................................................................

........................................................................

........................................................................

........................................................................

........................................................................

........................................................................

........................................................................

# Date, Name, Address & Comments

# Date, Name, Address & Comments

.......................................................................................................

.......................................................................................................

.......................................................................................................

.......................................................................................................

.......................................................................................................

.......................................................................................................

.......................................................................................................

.......................................................................................................

.......................................................................................................

# Date, Name, Address & Comments

........................................................................

........................................................................

........................................................................

........................................................................

........................................................................

........................................................................

........................................................................

........................................................................

........................................................................

........................................................................

# Date, Name, Address & Comments

....................................................................................................

....................................................................................................

....................................................................................................

....................................................................................................

....................................................................................................

....................................................................................................

....................................................................................................

....................................................................................................

....................................................................................................

....................................................................................................

# Date, Name, Address & Comments

........................................................................................................

........................................................................................................

........................................................................................................

........................................................................................................

........................................................................................................

........................................................................................................

........................................................................................................

........................................................................................................

........................................................................................................

........................................................................................................

# Date, Name, Address & Comments

........................................................................................

........................................................................................

........................................................................................

........................................................................................

........................................................................................

........................................................................................

........................................................................................

........................................................................................

........................................................................................

........................................................................................

# Date, Name, Address & Comments

........................................................................

........................................................................

........................................................................

........................................................................

........................................................................

........................................................................

........................................................................

........................................................................

........................................................................

........................................................................

# Date, Name, Address & Comments

......................................................................................................

......................................................................................................

......................................................................................................

......................................................................................................

......................................................................................................

......................................................................................................

......................................................................................................

......................................................................................................

......................................................................................................

......................................................................................................

# Date, Name, Address & Comments

# Date, Name, Address & Comments

........................................................................

........................................................................

........................................................................

........................................................................

........................................................................

........................................................................

........................................................................

........................................................................

........................................................................

........................................................................

# Date, Name, Address & Comments

........................................................................

........................................................................

........................................................................

........................................................................

........................................................................

........................................................................

........................................................................

........................................................................

........................................................................

........................................................................

# Date, Name, Address & Comments

........................................................................

........................................................................

........................................................................

........................................................................

........................................................................

........................................................................

........................................................................

........................................................................

........................................................................

........................................................................

# Date, Name, Address & Comments

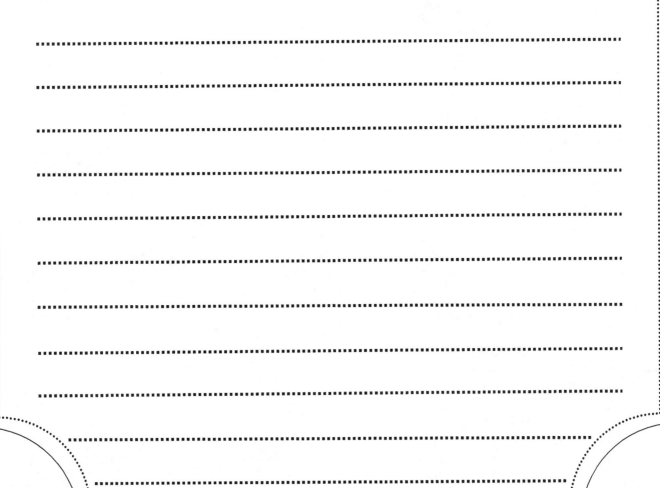

# Date, Name, Address & Comments

......................................................................................................

......................................................................................................

......................................................................................................

......................................................................................................

......................................................................................................

......................................................................................................

......................................................................................................

......................................................................................................

......................................................................................................

......................................................................................................

# Date, Name, Address & Comments

........................................................................................

........................................................................................

........................................................................................

........................................................................................

........................................................................................

........................................................................................

........................................................................................

........................................................................................

........................................................................................

........................................................................................

# Date, Name, Address & Comments

........................................................................................

........................................................................................

........................................................................................

........................................................................................

........................................................................................

........................................................................................

........................................................................................

........................................................................................

........................................................................................

# Date, Name, Address & Comments

# Date, Name, Address & Comments

..............................................................................................................

..............................................................................................................

..............................................................................................................

..............................................................................................................

..............................................................................................................

..............................................................................................................

..............................................................................................................

..............................................................................................................

..............................................................................................................

..............................................................................................................

# Date, Name, Address & Comments

....................................................................................................

....................................................................................................

....................................................................................................

....................................................................................................

....................................................................................................

....................................................................................................

....................................................................................................

....................................................................................................

....................................................................................................

....................................................................................................

# Date, Name, Address & Comments

..........................................................................................

..........................................................................................

..........................................................................................

..........................................................................................

..........................................................................................

..........................................................................................

..........................................................................................

..........................................................................................

..........................................................................................

..........................................................................................

# Date, Name, Address & Comments

........................................................................

........................................................................

........................................................................

........................................................................

........................................................................

........................................................................

........................................................................

........................................................................

........................................................................

........................................................................

# Date, Name, Address & Comments

........................................................................

........................................................................

........................................................................

........................................................................

........................................................................

........................................................................

........................................................................

........................................................................

........................................................................

# Date, Name, Address & Comments

......................................................................

......................................................................

......................................................................

......................................................................

......................................................................

......................................................................

......................................................................

......................................................................

......................................................................

......................................................................

# Date, Name, Address & Comments

# Date, Name, Address & Comments

..............................................................

..............................................................

..............................................................

..............................................................

..............................................................

..............................................................

..............................................................

..............................................................

..............................................................

..............................................................

# Date, Name, Address & Comments

....................................................................................................

....................................................................................................

....................................................................................................

....................................................................................................

....................................................................................................

....................................................................................................

....................................................................................................

....................................................................................................

....................................................................................................

....................................................................................................

# Date, Name, Address & Comments

# Date, Name, Address & Comments

........................................................................

........................................................................

........................................................................

........................................................................

........................................................................

........................................................................

........................................................................

........................................................................

........................................................................

........................................................................

# Date, Name, Address & Comments

........................................................................

........................................................................

........................................................................

........................................................................

........................................................................

........................................................................

........................................................................

........................................................................

........................................................................

........................................................................

# Date, Name, Address & Comments

....................................................................

....................................................................

....................................................................

....................................................................

....................................................................

....................................................................

....................................................................

....................................................................

....................................................................

# Date, Name, Address & Comments

.......................................................................................

.......................................................................................

.......................................................................................

.......................................................................................

.......................................................................................

.......................................................................................

.......................................................................................

.......................................................................................

.......................................................................................

.......................................................................................

# Date, Name, Address & Comments

........................................................................................

........................................................................................

........................................................................................

........................................................................................

........................................................................................

........................................................................................

........................................................................................

........................................................................................

........................................................................................

........................................................................................

# Date, Name, Address & Comments

...........................................................................................

...........................................................................................

...........................................................................................

...........................................................................................

...........................................................................................

...........................................................................................

...........................................................................................

...........................................................................................

...........................................................................................

...........................................................................................

# Date, Name, Address & Comments

# Date, Name, Address & Comments

.................................................................................

.................................................................................

.................................................................................

.................................................................................

.................................................................................

.................................................................................

.................................................................................

.................................................................................

.................................................................................

.................................................................................

CPSIA information can be obtained
at www.ICGtesting.com
Printed in the USA
BVHW011702030719

552581BV00015B/580/P

9 781912 641062